NOUVELLE THÉORIE

DU JEU

DE LA CANNE

ORNÉE DE 60 FIGURES

INDIQUANT LES POSES ET LES COUPS

PAR

M. LARRIBEAU

Professeur d'escrime, de canne et de boxe française,
et d'un système spécial de défense qu'il démontre en 10 leçons
à l'aide d'une canne pour laquelle il est breveté.

Prix : 2 francs.

Paris

CHEZ L'AUTEUR, PASSAGE VERDEAU,

Nº 13 bis.

GUIDE

DU

JEU DE LA CANNE. 4709

C.

PARIS. — IMPRIMERIE DE SCHILLER AINÉ,
11, rue du Faubourg-Montmartre.

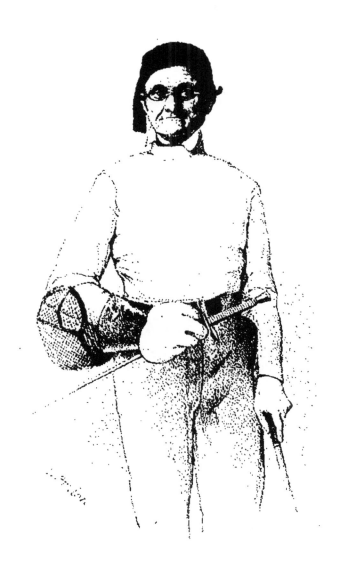

Jacomme & C^{ie} r. Mesley, 61. Paris.

LARRIBEAU

PROFESSEUR DEPUIS 40 ANS,

Marin pendant 20 ans;

Présent au Combat naval de Trafalgar (23 Octobre 1805),
et l'un des derniers vivants des naufragés de la Méduse.

Passage Verdeau, 18 bis, à Paris.

NOUVELLE THÉORIE

DU JEU

DE LA CANNE

ORNÉE DE 60 FIGURES

INDIQUANT LES POSES ET LES COUPS

PAR

M. LARRIBEAU

Professeur d'escrime, de canne et de boxe française,
ted un système spécial de défense qu'il démontre en 10 leçons
à l'aide d'une canne pour laquelle il est breveté. e

Paris

CHEZ L'AUTEUR, PASSAGE VERDEAU,

Nº 13 bis.

1856

OBSERVATION IMPORTANTE.

Notre système de défense personnelle, démontré en dix leçons, est complétement indépendant de l'enseignement général développé dans la théorie du jeu de canne que nous venons de publier ; ses principaux mouvements seuls y ont été puisés, mais l'ensemble, le système proprement dit, nous le répétons, est étranger à cette théorie.

Par notre système en dix leçons, nous avons simplifié le jeu de la canne, dont l'enseignement exige de plus longues études; nous avons fait plus : pour arriver à la réalité de la défense personnelle, nous avons inventé une canné pour laquelle nous avons pris un brevet.

JEU DE LA CANNE

AVANT-PROPOS.

L'escrime a toujours joué un grand rôle dans l'éducation, elle en était même autrefois le complément nécessaire, sinon le premier élément. Cela se conçoit, l'épée formait alors une partie intégrante du costume ; à la ville, au bal, à la cour, on n'en était jamais séparé. En feuilletant les anciens mémoires, on peut connaître quelle a été l'influence de cette mode sur les mœurs de cette époque; on y trouve, sous ce rapport, des épisodes aussi curieux qu'intéressants.

Mais peu à peu les habitudes, les mœurs, ont changé, et le port habituel de l'épée a été délaissé.

Dès lors l'escrime a perdu de son carac-
tère de nécessité, elle est rentrée dans les
arts d'agrément, dans les exercices gym-
nastiques; on l'a considérée surtout comme
un développement auxiliaire des grâces et
des forces corporelles.

Nous n'avons pas à examiner ici, s'il ne
serait pas indispensable de connaître l'es-
crime, dont dérive le maniement de toutes
les autres armes défensives, et dont en des
circonstances solennelles on peut regretter
la science.

L'épée ne se porte plus, la mode a inau-
guré la canne; jonc à pomme d'or ou mo-
deste bois verni, elle est dans les mains de
tout le monde.

Toutefois, ce n'est pas seulement comme
maintien qu'elle a été adoptée, c'est aussi
comme moyen de défense; l'expérience a
appris qu'elle pouvait rendre fréquemment
de grands services, qu'elle était même une

arme redoutable dans les mains de celui
qui savait la manier.

Ajoutons que le maniement de la canne
rentre essentiellement dans les exercices
gymnastiques, et qu'il ne faut pas seule-
ment l'envisager sous le rapport du déve-
loppement des forces musculaires, qu'il faut
aussi considérer la souplesse, l'agilité qu'il
leur donne. De là à l'élégance, à la grâce
dans les mouvements, il n'y a pas loin.

Le jeu de la canne, pour employer un
terme pratique, est donc d'une importance
réelle, et un traité qui l'enseignerait métho-
diquement, théoriquement, ne peut man-
quer d'être aussi utile qu'intéressant.

C'est ce travail que nous entreprenons :
il est le résultat de longues études et de
plus de quarante années de théorie et de
pratique; la clarté et la précision ont été
notre but, nous espérons l'avoir atteint.
Nous avons voulu que tout homme étran-

ger, même aux plus simples notions de l'escrime, puisse saisir et comprendre les détails dans lesquels nous entrons; que par leur étude il puisse lui-même, sans maître au besoin, apprendre à se défendre, à l'aide d'une canne, contre une attaque imprévue.

Pour donner plus de netteté à nos démonstrations, nous les avons accompagnées de figures exprimant les poses, les coups indiqués, avec notes de renvois dans le texte.

Nous avons la conviction, sans vouloir blesser aucun amour-propre, ce qui est loin de notre pensée; sans prétendre rabaisser aucun mérite réel, ce qui serait au-dessous de nous, de pouvoir être utile à bien des professeurs qui, dans la véritable acception du mot, n'ont de professeur que le titre, dont la pure routine est le seul guide, et qui n'ont aucune notion de la théorie démonstrative. Il ne suffit pourtant pas de

connaître les armes pour bien les enseigner,
car il faut savoir aussi les démontrer clai-
rement, nettement. La pratique et la théo-
rie sont deux sciences distinctes, et la pra-
tique et la théorie réunies font seules le bon
maître comme le bon maître peut seul
former le bon élève.

Notre méthode, qui nous permet d'ensei-
gner la canne en dix leçons, nous donne le
droit de prétendre au titre comme de ga-
rantir le résultat; l'expérience a d'ailleurs
prononcé sur cette double prétention.

Le lecteur va maintenant prononcer sur
la théorie.

PREMIÈRE PARTIE.

§ 1ᵉʳ. — Des ustensiles nécessaires.

Avant toute explication, nous devons faire connaître les premières fournitures dont doit être muni l'élève pour apprendre à manœuvrer la canne.

Il faut :

1° Un gant avec un crispin en buffle ou en cuir verni ;

2° Un brassard garni en crin ;

3° Un masque en toile métallique ;

4° Une ceinture pour assurer la solidité des reins ;

5° Une chaussure convenable, autant que possible des chaussons en cuir bien souple, pour éviter toute gêne dans les mouvements.

Voilà pour l'élève. Passons maintenant à

un ustensile qui regarde exclusivement le maître.

Guidé par notre longue expérience dans le professorat des exercices du corps propres à la défense personnelle, nous avons adopté, pour exercer nos élèves aux différents mouvements qu'ils ont à exécuter, un coussinet ou mannequin dont voici la description et la forme.

Il nous semble indispensable dans une salle d'exercices.

Ce coussinet consiste en une forte planche en chêne recouverte en peau ou en grosse toile au besoin, rembourrée de crin ou d'étoupe, de manière à former un dos bien arrondi, et garnie de deux forts crampons pour pouvoir l'accrocher dans les endroits convenables de la salle d'exercices.

Il est de forme allongée (1 mètre 30 centimètres de longueur) et porte à la partie supérieure 40 centimètres de largeur, pour ne plus avoir, par un rétrécissement successif et insensible, que 30 centimètres de largeur à la partie inférieure. (Voir la planche n° 1.)

Nous avons créé ce mannequin non-seulement dans le but de faciliter aux élèves l'étude du maniement de la canne dans les différents mouvements et coups qu'il exige, mais aussi pour enseigner les premiers principes de la boxe française. Nous ajouterons donc que notre coussinet est garni à l'intérieur de ressorts qui lui donnent l'élasticité nécessaire pour céder et revenir sous la pression des coups de pied et de poing que porte l'élève lorsqu'il s'exerce.

Quelques mots sur l'utilité de cet ustensile : il permet à l'élève de s'exercer sans crainte, et développe par conséquent l'agilité et la rapidité de ses mouvements. Nous avons reconnu, dans notre longue pratique, qu'il était toujours la cause de progrès presque instantanés. Nous ne pouvons oublier qu'il est d'ailleurs d'un grand secours pour le professeur ; ce dernier, en effet, peut, pendant qu'un ou deux élèves s'exercent sur le coussinet, donner leçon à un troisième ; il n'a qu'un simple coup d'œil à jeter pour

redresser les faux mouvements ou les faux coups.

Avec le coussinet point de perte de temps ni pour l'élève, ni pour le professeur. (Voir la planche n° 5.)

§ 2. — Du guide de la marche et de la retraite.

Pour diriger l'élève dans l'étude de la marche et de la retraite, voici notre méthode :

Nous disposons dans la longueur de la salle d'exercices, en ligne droite par conséquent, un tracé que nous marquons par les points ci-après indiqués, séparés entre eux par un intervalle de 50 centimètres environ.

Les deux traits tracés en-dessus de A à 2, et en-dessous 1 à 3, de B à 8 en-dessus, de 9 à 7 en-dessous sont expliqués par les exemples suivants ?

Soit : A. 1·2 3· 4. 5. 6. 7.8·9. B.

Exemple : Etant en vraie garde, c'est-à-dire le pied gauche sur le point A, et le pied

droit sur 1.; pour avancer, porter le pied gauche de A sur 2, comme l'indique le trait tracé du point A au point 2; étant tombé en fausse garde, pour continuer sa marche, et reprendre la vraie garde, avancer le pied droit, et porter ce pied du point 1 au point 3, d'après l'indication du tracé de 1 à 3.

Ces explications règlent toute la marche jusqu'au point donné B.

Il s'agit maintenant de battre en retraite.

Exemple : Etant tombé en vraie garde le pied droit sur B, le gauche sur 9, pour effectuer le mouvement de retraite, porter d'abord le pied droit de B sur 8, puis le pied gauche de 9 sur 7, comme l'indiquent les deux traits de conduite de B à 8 et de 9 à 7.

Voici les jalons qui peuvent guider l'élève dans une évolution en ligne droite ; nous indiquerons, lorsque nous en serons aux évolutions de volte-face, la disposition du tracé indicatif à suivre.

Nous passons maintenant aux premiers éléments du maniement de la canne.

3.— Premiers exercices de la canne.

1. — DE LA GARDE DROITE OU POSE DU CORPS.

Se poser droit, bien d'aplomb, la canne dans la main droite ; la tenir par le gros bout, la main passée dans la cordelière qui la retient, de manière qu'elle ne puisse échapper dans les différents mouvements ; placer la main gauche en arrière des reins, le coude aussi rapproché du corps que possible, pour éviter qu'il ne soit atteint dans les évolutions de la canne ; avancer un peu la main droite à la hauteur de la poitrine, le bras légèrement raccourci, le petit bout de la canne face à l'œil droit, la main renversée, les ongles en-dessous (en tierce, terme d'escrime) ; rapprocher les deux talons de manière à former équerre, les jarrets bien tendus, la tête haute, regarder droit devant soi, la poitrine bien effacée.

2. — DE LA VRAIE GARDE.

Pour tomber en vraie garde, plier sur les deux jarrets en portant le pied droit en avant, à une distance de 50 centimètres, de A à 1, les deux talons sur la même ligne, le corps bien d'aplomb sur les jarrets. (Voir la planche nº 1).

3. — DE LA FAUSSE GARDE.

Le mouvement s'effectue comme le précédent, mais c'est le pied gauche qui est porté en avant, le bras droit un peu plus allongé, la main dans la même position, l'épaule gauche faisant face droit devant soi.

4. — DE LA MARCHE ET DE LA RETRAITE.

Nous avons déjà indiqué ce double mouvement en faisant connaître l'utilité de notre tracé ; nous y revenons pour mieux le

préciser et pour suivre l'ordre de l'enseignement.

Etant en vraie garde le pied gauche sur A, le droit sur 1, porter le pied gauche en avant du droit de A à 2, et le droit en avant du gauche de 1 à 3, en continuant ainsi cette alternative de mouvements jusqu'à ce que l'on soit arrivé à l'extrémité de la ligne à parcourir, ou point B.

La retraite s'opère en sens inverse; ainsi le pied droit étant sur B et le gauche sur 9, porter le pied droit de B sur 8 et le gauche de 9 sur 7, tombant en fausse garde.

5. — DU CHANGEMENT DE GARDE.

Etant en vraie garde le pied gauche sur 9, le pied droit sur B, pour changer de garde sans bouger de place, faire un demi tour à gauche par un mouvement de pivot sur place, les pieds restant toujours sur leurs points respectifs et faire face au point A.

6. — DE LA MARCHE SANS CHANGEMENT DE GARDE.

Etant en vraie garde, pour avancer sans changer de garde, porter d'un élan presque simultané le pied gauche sur le point 1 à la place qu'occupait le pied droit, et le pied droit sur le point 2.

La garde est toujours la même, le pied droit en avant du gauche, faisant ainsi face au point extrême B.

Pour effectuer le mouvement de retraite exécuter les mêmes mouvements que pour la marche, mais les exécuter en arrière.

Ainsi, porter en arrière le pied droit de B sur 8 et le pied gauche de 9 sur 7, et continuer ainsi jusqu'au point de départ.

Le mouvement de marche et de retraite que nous venons d'indiquer sert dans les attaques et les ripostes dont nous nous occuperons plus loin.

7. — DES COUPS DE FIGURE SIMPLE EN VRAIE GARDE.

(Voir la planche n^{os}. 1 et 2
Figurant l'élève et le coussinet).

Etant en vraie garde lever la main au-
dessus de la tête, le petit bout de la canne
dirigé sur la gauche, la main renversée,
les ongles en l'air tournés vers l'oreille gau-
che, faire décrire ensuite un angle horizon-
tal à la canne, en allongeant le bras de
toute sa portée pour aller frapper le coup
sur le haut du coussinet (la figure de l'ad-
versaire supposé) la main toujours renver-
sée, mais les ongles en bas.

Ce coup porté, reprendre immédiatement
la position de vraie garde, le corps et la
main dans la même pose que précédem-
ment.

Répéter fréquemment ce coup sur le cous-
sinet pour se le rendre familier.

8. — DES COUPS DE FIGURE SIMPLES EN FAUSSE GARDE.

Pour développer le coup, élever la main au-dessus de la tête, dans la direction à droite, en présentant le côté gauche de face au coussinet. (Voir la planche n° 3.)

Faire ensuite décrire à la canne un cercle horizontal au-dessus de la tête, en allongeant le bras de toute sa portée; puis reculer l'épaule gauche pour rapprocher la droite; renverser la main les ongles en l'air pour frapper.

Nous ferons observer ici une fois pour toutes qu'on ne doit jamais allonger le pouce sur la canne; il faut au contraire la tenir à pleine main, et la faire rouler entre les premiers doigts et le pouce; c'est le vrai moyen d'obtenir plus d'aisance avec moins de fatigue dans les mouvements du poignet.

9. — DES DOUBLES COUPS DE FIGURE.

Les doubles coups de figure s'effectuent

d'après les mêmes mouvements que les coups simples.

Elever la main suivant les mêmes règles, mais faire décrire le premier tour au-dessus de la tête, sans allonger le bras pour frapper; le premier tour n'est destiné qu'à donner plus de force au second, après lequel on allonge le bras, et l'on frappe sur le coussinet.

10. — DES COUPS DE FIGURE A GAUCHE.

Se placer comme on l'a fait pour le coup de figure simple ; élever la main vers la droite en inclinant légèrement le corps, faire rouler la canne dans la main en lui faisant décrire un double tour horizontal au-dessus de sa tête, puis allonger le bras et frapper.

11. — DES COUPS DE REINS.

Peu de mots à dire sur ces coups; comme les coups de ventre, de poitrine, sur les jambes, ils ne diffèrent en rien dans les mou-

vements de coups de figure à droite ou à gauche ; il s'agit seulement de frapper plus ou moins bas.

12. — DES COUPS DE TÊTE.

Se placer en face du coussinet, le corps droit et d'aplomb, les jarrets tendus, le talon du pied gauche rapproché de la boucle du pied droit, la main gauche en arrière des reins, le bras droit renversé, le petit bout de la canne dans la direction du coussinet, la main renversée, le pouce en-dessus sans l'allonger sur la canne.

Cette position prise, renverser la main les ongles en bas en l'élevant en arrière vers la gauche, en laissant pencher le petit bout de la canne dans cette direction ; (voir la planche n° 5) puis porter rapidement la canne en avant en étendant le bras dans toute sa longueur et frapper vigoureusement le coup de tête, la main renversée et le pouce en-dessus, comme nous venons de le dire dans le paragraphe précédent.

De cette position relever la main en laissant tomber le petit bout de la canne vers la droite (voir la planche n° 7) en la portant en arrière des reins. (Voir la planche n° 6.)

Nous répéterons ici ce que nous avons eu l'occasion de dire pour le premier mouvement; si l'on veut bien apprendre le coup de tête, il faut réitérer souvent ce mouvement sur le coussinet; il faut en outre toujours conserver la garde droite si l'on veut s'habituer facilement à ces deux changements de coups de droite et de gauche.

13. — DU DOUBLE COUP DE TÊTE.

Se placer en vraie garde vis-à-vis du coussinet; élever la main vers la gauche comme pour développer un coup de jambe ou un coup de reins; allonger le bras dans toute son étendue, en portant la main de bas en haut, de gauche à droite, en la renversant de tierce pour la ramener en avant et au-dessus de la tête, le petit bout de la canne faisant face au coussinet; puis sans

arrêter le mouvement la laisser tomber vers
la gauche pour la porter en arrière et frap-
per alors le coup de tête.

.Se replacer aussitôt en vraie garde pour
reprendre le même mouvement. (Voir la
planche n° 5.)

Ce coup a besoin d'être bien étudié pour
en saisir le double mouvement ; une fois
qu'il est bien compris il donne une grande
facilité pour apprendre les autres coups de
tête.

14. — DES COUPS DE TÊTE PAR LE MOULINET.

Ces coups font partie de notre système
de défense enseigné en 10 leçons, ils en
sont un des principaux mouvements.

Le moulinet est sans parade, un homme
bien exercé dans ce mouvement, peut sans
crainte attendre, de pied ferme, un agres-
seur quel qu'il soit, fût-il armé d'une canne
plus forte que la sienne ; il peut être cer-
tain que par le mouvement du moulinet
bien exécuté, là où il voudra porter coup,

il ne rencontrera pas de parade ; le coup sera reçu.

Voici la position à prendre :

Se placer en fausse garde, l'épaule gauche faisant face au coussinet, le corps effacé et incliné vers la droite, mais regardant de face, la main élevée en arrière. Dans cette position, faire rouler la canne en arrière de bas en haut, ainsi que l'indique la planche nº 8.

Nous prenons toujours le mouvement de rotation de haut en bas par la gauche, et de bas en haut par la droite, parce que, dans cette position, on est à même de frapper soit le coup de tête, soit le coup de figure.

Ainsi, pour le coup de tête, c'est toujours au moment que la canne roule dans la main que l'on exécute le mouvement sur le coussinet.

On doit s'exercer souvent dans ce mouvement pour bien le posséder.

15. — DE LA PASSE EN AVANT.

La passe en avant est un mouvement à cinq temps pour le coup de tête, qui a besoin d'être étudié avec soin pour être bien compris ; il fait encore partie de notre système de défense en 10 leçons.

Se placer en vraie garde, la main de quarte, les ongles en l'air ; porter la main vers la gauche pour développer un fort coup de figure à droite du coussinet, sans arrêter le mouvement imprimé à la canne ; elle ne doit point frapper, mais frôler ; porter aussitôt le pied et la main en arrière sans changer de face, regardant toujours au contraire le coussinet, prendre le premier mouvement du moulinet (de bas en haut) pour allonger le coup de tête en avant, en laissant tomber la canne vers la gauche, pour la ramener ensuite de haut en bas vers la droite, la main renversée, les ongles en l'air, en portant le petit bout de la canne en arrière pour le ramener de haut en bas en le faisant passer près de la poi-

trine de gauche à droite ; enfin ramener la main en arrière pour reprendre le mouvement du moulinet que suit un fort coup de tête frappé sur le coussinet ; en avançant rapidement le pied droit.

Ce coup s'effectue en pivotant sur le pied gauche pour reprendre le mouvement si l'on ne veut point se replacer en garde.

16. — DU FACE A FACE POUR LE COUP DE BOUT A DEUX MAINS.

Se placer en face du coussinet, dans la position de garde à gauche, les jarrets tendus, comme si l'on avait un adversaire devant soi, le petit bout de la canne dans la main gauche et la main droite en arrière tenant le gros bout (Voir la planche n° 44).

Pour porter le coup par une feinte de retraite, retirer vivement les deux mains en arrière du gros bout de la canne, puis frapper vivement du petit bout à la hauteur du bas ventre sur le coussinet ; en don-

nant le coup, bondir des deux pieds en ar-
rière pour se placer immédiatement en vraie
garde en face du coussinet.

17. — DU COUP DE BOUT DE FACE
AVEC COUP DE TÊTE.

Doubler le coup de figure à droite en
faisant décrire un troisième tour à la canne
au-dessus de sa tête, pour en ramener le
petit bout en face du coussinet, la main
droite posée sur la poitrine, le coude rap-
proché du corps et le pied gauche en avant
du droit (Voir la planche n° 28).

Cette position n'est que la menace du
coup, c'est une feinte; pour frapper le coup
de bout de face (voir la planche n° 30) al-
longer le bras dans toute sa portée, la main
dans la même attitude, les ongles en-des-
sus, seulement pour bien diriger le coup
de bout en ligne droite, allonger le pouce
sur la canne. Aussitôt le coup donné le faire
suivre d'un fort coup de tête, (voir le tracé
de la planche n° 30) en portant le pied droit

en avant pour tomber en vraie garde; faire
en outre décrire à sa canne un cercle vers
la gauche et ramener ainsi à soi le petit bout
à la hauteur de l'œil.

18. — DU COUP DE BOUT VOLANT.

Etant en vraie garde, développer un coup
de figure vers la gauche en laissant le pied
droit en avant ; par un mouvement rapide
saisir la canne par le milieu, avec la main
gauche qu'on laisse glisser aussitôt jusqu'au
petit bout ; élever alors au niveau de l'épaule
gauche, la main gauche renversée les on-
gles en l'air et le pouce près du petit bout
de la canne, la main droite restant à la
hauteur de la poitrine. S'il est nécessaire, on
peut dans cette attitude prendre la garde
droite.

Cette position constitue la feinte du coup ;
pour exécuter le mouvement, (voir la plan-
che n° 36) allonger le bras gauche de toute
son étendue en lâchant le gros bout que te-

nait la main droite. (Voir la planche n° 37.)

Le coup frappé, porter aussitôt le pied gauche en avant du droit, en lâchant le gros bout de la canne qu'on ramène rapidement vers la droite pour la saisir aussitôt de la main droite qu'on élève au niveau du front ; diriger en même temps en avant, vers la droite, le petit bout à la hauteur du bas-ventre pour prendre parade des reins.

Suivant les circonstances, prendre parade de la tête en élevant les deux mains. (Voir les planches n° 38 et n° 39.)

Le coup de bout peut être suivi en même temps d'un coup de tête, en faisant passer la canne de bas en haut pour la ramener en avant, le gros bout saisi par la main droite.

19. — DU COUP DE BOUT EN FAUSSE GARDE.

Se placer la main gauche sur la poitrine, tenant le petit bout de la canne ; cette main doit être renversée en dedans, le pouce à deux centimètres du petit bout, le bras droit ramené en arrière, la main droite à la

hauteur de la poitrine, tenant le gros bout de la canne. (Voir la planche n° 41.)

Dans cette position, on est en mesure d'arrêter un assaillant par un coup du petit bout, en allongeant le bras gauche et reportant le bras droit vers la gauche pour donner plus de force au mouvement. On se trouve en outre à la parade à deux mains, et en bondissant en arrière à la riposte par un coup de figure. (Voir la planche n° 32 qui indique la position à prendre.)

20. — DES PARADES ET DES RIPOSTES A DROITE.

Pour parer la figure à droite, se poser en garde droite, la main et les ongles en dehors vers la droite, allonger le bras droit en portant un peu la main vers la droite, le petit bout de la canne légèrement incliné vers la gauche pour éviter que la canne de votre adversaire, en frappant sur la vôtre, ne vienne glisser sur vos doigts. (Voir la planche n° 12.)

Cette parade prise, rendre une riposte vers la gauche en élevant la main vers la droite et en faisant décrire à la canne un cercle horizontal au-dessus de sa tête, et frapper ensuite un coup de figure à gauche en allongeant le bras de toute sa portée en se fendant du pied droit. (Voir la planche n° 4.)

Ce coup, amenant parade sur la gauche et riposte sur la gauche, on devra se relever en garde droite, si l'on ne veut s'exposer à être trompé de la figure aux jambes.

21. — DES PARADES ET DES RIPOSTES A GAUCHE.

Se poser en garde droite, la main et les ongles renversés en dedans, élever la main vers l'oreille gauche, un peu au-dessus de la tête, développer un coup de figure à droite, et sur la parade rendre une riposte à gauche, en se fendant du pied droit.

Il ne faut pas oublier que chaque fois que l'on porte un coup de figure, étant en garde

droite, on doit se fendre pour rendre la ri-
poste et se relever pour prendre parade.

Les parades et ripostes de droite et de
gauche sont fort importantes; il faut les
répéter souvent pour se les rendre fami-
lières.

22. — LA PARADE DES REINS.

La parade des reins s'effectue par les
coups portés vers la droite. (Voir la plan-
che n° 20.)

Après avoir pris parade, le bras allongé,
la main à la hauteur de l'épaule droite, ren-
versée les ongles en dehors, le petit bout de
la canne en bas, élever la main en faisant
passer le petit bout de la canne vers sa gau-
che, décrire ensuite un cercle horizontal au-
dessus de sa tête pour rendre la riposte du
coup de figure vers la gauche du professeur,
en se fendant du pied droit; se relever aus-
sitôt pour reprendre parade à sa droite.

Ces mouvements sont effectués en fausse
garde. (Voir les planches n°ˢ 20 et 30).

Nous recommandons encore de les renou-
veler souvent.

23. — DE LA PARADE DU VENTRE ET
DE LA POITRINE.

Nous venons d'expliquer la parade des
coups de reins, passons à la démonstration
des coups de ventre et de poitrine.

La garde étant toujours droite, ramener
la main vers la gauche, en allongeant seu-
lement un peu le bras en avant.

La parade du ventre et de la poitrine ne
permet de rendre d'autre riposte simple
que, soit à la tête, soit à la figure, vers la
gauche de l'adversaire. On peut tenter ce-
pendant une feinte de tête pour rendre un
coup de figure vers la droite.

Quant à la parade de la jambe, nous n'en
parlerons point, la jambe ne doit être parée
que par un esquive ou un bond en arrière,
pour rendre une riposte soit à la tête, soit
à la figure, sur le poignet, ou par un coup
de bout à la figure.

24. — DE LA PARADE ET LA RIPOSTE
DU COUP DE TÊTE.

Étant en parade de la tête en garde droite, le bras allongé, la main inclinée en avant vers la droite, le petit bout de la canne vers la gauche, légèrement dirigé en avant; laisser tomber le petit bout de la canne en portant la main vers la gauche, et se fendant vivement, rendre la riposte du coup de tête sur le professeur, qui fait reprendre promptement la position droite par une riposte de tête. (Voir planches n°ˢ 9 et 10).

Mêmes conseils que précédemment, il faut exercer souvent ce mouvement.

25. — DE LA PARADE DE TÊTE, LA MAIN
DE QUARTE.

Cette parade se prend le plus souvent après un coup de figure ou coup de ventre vers la gauche de l'adversaire. Dans ce

mouvement, la position de la main ne diffère en rien de celle que l'on prend pour la parade à sa gauche ; on élève la main droite vers la gauche, le petit bout de la canne dirigé vers la droite. (Voir les planches, n°ˢ 17 et 18.)

La riposte de tête fait prendre la parade de tête, la main de quarte.

Elle est d'une grande utilité, comme on le voit, pour la riposte du coup de figure, de ventre et de la jambe ; elle demande à être étudiée et répétée fréquemment.

DEUXIÈME PARTIE.

Nous venons de terminer la première partie de notre travail par l'exposé succinc des coups qui constituent la parade et la riposte, nous croyons cependant utile d'appuyer sur la nécessité de bien connaître le coup de bout volant, ou, pour mieux dire, la parade à deux mains. Ce mouvement peut paraître un peu difficile, mais avec de l'étude, de la pratique, on ne peut manquer de réussir à le posséder, et, nous le répétons, il est utile, indispensable de le connaître.

Nous recommanderons également de bien

s'exercer aux feintes ; c'est un point essen-
tiel dans le maniement de la canne ; du
reste, leur enseignement est complétement
du ressort du professeur, c'est à lui que le
conseil s'adresse plus particulièrement.

Nous arrivons maintenant à la seconde
partie ; elle comprend la démonstration
progressive, en trente divisions, de tous les
coups qui se rattachent à la théorie du jeu
de canne.

En tête de chacune de ces divisions, nous
avons placé, comme titre, un sommaire de
leur objet.

Au moyen de ce sommaire, les élèves qui
auront suivi nos leçons, ou qui auront été
enseignés d'après notre méthode, n'auront
pas besoin de lire en entier chaque division
pour mettre en pratique la leçon qu'elle
contient ; ce sommaire sera un aide-mé-
moire tout à fait suffisant pour eux.

Quant aux personnes étrangères au ma-
niement de la canne qui liront cette publi-
cation, nous avons l'espoir qu'elles saisi-
ront facilement l'ensemble de notre mé-

thode, et qu'elles seront ainsi à même de faire des progrès plus rapides dans cet exercice aussi utile que salutaire.

1ʳᵉ DIVISION.

MARCHE EN AVANT.

Se placer en vraie garde, élever la main, développer un coup de figure simple à droite, en portant le pied gauche en avant du droit, et tomber en fausse garde, puis élever la main vers la droite en développant un fort coup de figure simple en face, porter aussitôt le pied droit en avant, et tomber en vraie garde.

Continuer les mêmes mouvements jusqu'à ce que l'on soit arrivé au bout de la salle.

RETRAITE.

Se placer en vraie garde, développer un coup de figure à droite, porter le pied droit en arrière et tomber en fausse garde.

Répéter les mêmes mouvements jusqu'à ce que l'on soit revenu au point de départ.

DÉCOMPOSITION DES MOUVEMENTS.

Le tracé des points indicatifs est :
A. 1. 2. 3. 4. 5. 6. 7. 8. 9. B.

MARCHE EN AVANT.

L'élève est en vraie garde, le pied gauche sur A, le pied droit sur 1, il veut aller en avant.

Il élève la main droite, développe un coup de figure simple à droite, en portant le pied gauche de A sur 2.

Le coup de figure terminé, il est tombé en fausse garde; pour reprendre la vraie garde et continuer sa marche, il répète le mouve-

ment coup de figure simple en le développant à gauche et en portant le pied droit de 1 sur 3.

La succession de ces mouvements le conduit au point extrême B.

RETRAITE.

L'élève est arrivé en vraie garde au point B, le pied gauche sur ce point, le droit sur 9.

Il développe un coup de figure simple à gauche, en portant le pied gauche en arrière de B sur 8.

Le coup terminé, il est tombé en fausse garde ; pour continuer le mouvement de retraite il répète le coup de figure simple en le développant à droite et en portant le pied droit de 9 à 7.

Répéter alternativement ces mouvements jusqu'au point de départ.

2ᵉ DIVISION.

MÊMES MOUVEMENTS DE MARCHE ET DE RE-
TRAITE ; COUPS DE FIGURE DOUBLES.

Développer le coup de figure, mais au
lieu d'allonger le bras au premier tour que
la canne décrit au-dessus de la tête, lui en
faire décrire un second en allongeant alors
le bras pour frapper soit à gauche soit à
droite, suivant la garde,

Ce mouvement s'exécute soit en avan-
çant, soit en rompant.

3ᵉ DIVISION.

MÊMES MOUVEMENTS DE MARCHE ET DE RE-
TRAITE; DOUBLES COUPS DE FIGURE AVEC
COUPS DE TÊTE.

Etant en vraie garde, élever la main vers
la gauche en doublant un fort coup de fi-
gure à droite, et porter le pied gauche en
avant du droit, du point A au point 2 ; ar-

rêter la canne sur l'épaule droite en la laissant tomber en arrière, la main bien rapprochée de l'épaule en baissant le coude pour avoir plus de force, et frapper alors un fort coup de tête sur le professeur, qui prend parade.

Répéter les mêmes coups du point A jusqu'au point B.

Nous passons aux mouvements à exécuter pour la retraite.

Etant en vraie garde développer un double coup de figure en portant le pied droit en arrière du gauche, puis après avoir rapporté la canne sur l'épaule droite d'après les principes indiqués ci-dessus, porter un violent coup de tête en ramenant le pied gauche en arrière du droit.

Ne s'arrêter qu'une fois revenu au point de départ A.

4ᵉ DIVISION.

DOUBLES COUPS DE FIGURE, COUP DE TÊTE
AVEC CHANGEMENT DE FACE.

Etant en vraie garde le pied gauche sur
le point A, le pied droit sur le point 1, dé-
velopper un double coup de figure à droite
en avançant le pied gauche sur le point 2,
ramener la canne sur l'épaule droite et sans
temps d'arrêt frapper un coup de tête en
portant le pied droit sur 3.

Répéter le premier mouvement du dou-
ble coup de figure à droite, avancer le pied
gauche du point 2 au point 4, frapper le coup
de tête de face et porter le pied droit du
point 3 au point 5; bondir alors en avant en
tournant rapidement sur soi-même et en
développant un double coup de tête et en
tombant en vraie garde.

Pour exécuter ce dernier mouvpment dé-
tacher le pied gauche du point 4 au point 6 et
ramener le pied droit en arrière du gauche.

Nous reprenons les mêmes mouvements que nous venons de faire pour terminer au point A face B.

5e DIVISION.

DOUBLES COUPS DE FIGURE EN ARRIÈRE ET EN AVANT.

Etant en vraie garde' le pied gauche sur A et le droit sur 1 développer un double coup de figure le 1er à droite face B en avançant rapidement le pied gauche sur le point 2, et le second à droite face A (en arrière) par un brusque mouvement de côté, mais sans bouger les pieds et tombant en fausse garde; reprendre ensuite le double coup de figure le 1er à gauche face A en portant vivement le pied droit de 1 sur 3, le second à gauche face B en répétant le brusque mouvement de côté et tombant en vraie garde.

Continuer ainsi jusqu'au point B et pour battre en retraite jusqu'au point A exécuter la même série de mouvements.

Le développement des coups comme les mouvements de corps exigent la plus grande prestesse.

6ᵉ DIVISION.

DOUBLES COUPS DE FIGURE AVEC COUPS DE TÊTE EN ARRIÈRE ET EN AVANT.

Etant en vraie garde développer un double coup de figure, le premier à droite face B en portant vivement le pied droit sur le point 2 et le second à droite face A par un brusque mouvement de côté en pivotant sur les deux talons et en ramenant la canne vers l'épaule droite, puis sans temps d'arrêt frapper un premier coup de tête face A, faire ensuite un nouveau et prompt mouvement de pivot, avancer le pied droit sur le point 3, allonger un coup de tête tombant en vraie garde.

Reprendre ainsi ces mouvements jusqu'au point B, et la retraite vers le point A.

7ᵉ DIVISION.

DOUBLES COUPS DE FIGURE EN AVANT ET EN
ARRIÈRE, DOUBLES COUPS DE TÊTE EN AVANT
ET EN ARRIÈRE PAR VOLTE-FACE ET COUP.
DE FIGURE BRISÉ A DROITE.

Etant en vraie garde développer un dou-
ble coup de figure le 1ᵉʳ à droite face B , le
second face A en tournant vivement le corps
vers la droite sans temps d'arrêt dans le
mouvement de la canne et en portant en
arrière le pied gauche sur le point 2, rame-
ner aussitôt la canne vers l'épaule droite ,
faire face à B en pivotant rapidement sur
les deux talons et allonger un double coup
de tête le 1ᵉʳ face B en portant par un bond
en avant le pied droit du point 1 au point 3,
le second face A , en avançant par un saut
en tournant le pied gauche sur le point 4 ;
sans temps d'arrêt développer par un mou-
vement de rotation de bas en haut un coup
de figure et faire face B en pivotant rapide-
ment sur la gauche.

Reprendre un double coup de tête le 1ᵉʳ face **B** en avançant le pied droit de 3 sur 5, le second face **A** en portant vivement par un prompt mouvement de pivot en sautant le pied gauche de 4 sur 6 et tombant en vraie garde face **A**.

Répéter le mouvement de volte-face et la série des autres coups pour arriver au point **B**.

8ᵉ DIVISION.

DOUBLE COUP DE FIGURE ET COUP DE BOUT.

Etant en vraie garde le pied gauche sur **A**, le pied droit sur 1, doubler un coup de figure à droite en avançant le pied gauche sur 2, le coup porté (mais non frappé) faire décrire à la canne un troisième tour au-dessus de la tête, en ramener le petit bout face devant soi, la main droite près du téton droit, le coude touchant au corps, (voir la planche nº 28) allonger le bras dans toute sa portée et frapper le coup de bout soit à

la figure, soit à la poitrine, puis développer un coup de tête en se fendant, le pied droit franchissant du n° 1 au n° 3.

Pour la retraite, répétez les mêmes mouvements.

9ᵉ DIVISION.

DOUBLE COUP DE FIGURE, COUP DE BOUT EN AVANT, EN ARRIÈRE AVEC VOLTE FACE ET COUP DE TÊTE.

Etant en vraie garde le pied gauche sur A, le pied droit sur 1 , doubler un coup de figure à droite en avançant le pied gauche sur 2, le coup porté faire décrire à la canne un troisième tour au-dessus de la tête , en ramener le petit bout devant soi, allonger le bras dans toute sa portée et frapper le coup, puis développer un coup de tête, en se fendant , le pied droit franchissant du n° 1 au n° 3 et tombant en vraie garde.

Reprendre les mêmes mouvements pour arriver le pied gauche sur le point 4 , le

droit sur le 5 toujours en vraie garde, faisant face B, développer alors un coup de figure face B, pivoter rapidement sur les talons pour faire face A, et ramener le petit bout devant soi, dans la position précédemment indiquée, allonger le bras et frapper, du même temps allonger un coup de tête, développer un coup de figure toujours face A, et sans temps d'arrêt, par un vif mouvement de pivot, porter le pied gauche du point 4 au point 6 faisant face B, puis ramener la canne vers l'épaule droite.

Dans cette position développer un double coup de figure le premier face B en avançant le pied droit de 5 sur 7, et le second face A en portant, par un vif mouvement de pivot en arrière, le pied gauche du point 6 au point 8, et faire aussitôt volte-face pour arriver aux points 9 et B tombant en fausse garde.

Reprendre la même série de mouvements pour retourner au point de départ A.

10e DIVISION.

ÉVOLUTION A 2 TEMPS VERS LA DROITE ET A UN TEMPS VERS LA GAUCHE PAR UN SEUL CHANGEMENT DE GARDE.

Étant en vraie garde le corps bien effacé, la canne posée sur l'épaule gauche en forme de cravate, (voir la planche n° 34) le petit bout dirigé vers B, le coude et la main aussi rapprochés du corps que possible, développer un premier coup de figure à droite face B en portant rapidement le pied gauche sur le point 2, frapper le second coup face A en tournant rapidement la tête et le corps de ce côté sans bouger de place, et ramener la canne sur l'épaule droite, faire aussitôt face B toujours sur place en alongeant un 3e coup de figure et ramener la canne sur l'épaule gauche.

Ce mouvement terminé, tourner vivement la tête en arrière vers le point A, décrire un premier coup de figure vers ce point, développer le second face B en avan-

çant rapidement le pied droit de 1 sur 3, tourner encore vivement la tête vers A, frapper un 3e coup de figure et ramener la canne sur l'épaule gauche.

Continuer ainsi avec un seul changement de garde jusqu'au point B. Même mouvement pour la retraite.

11e DIVISION.

DOUBLES COUPS DE FIGURE EN AVANT ET EN ARRIÈRE OU ÉVOLUTION A 4 TEMPS.

Etant en vraie garde la canne sur l'épaule gauche dans la position précédente, développer deux doubles coups de figure, le premier face B, le second face A, en pivotant rapidement, le pied gauche s'avançant sur le point 2, puis se retourner vivement face B, la canne ramenée sur l'épaule droite, en forme de cravate, le petit bout dirigé en avant.

Reprendre le mouvement par deux doubles coups de figure, le premier porté face

B, le second face A, le pied droit ramené par un même mouvement de pivot du point 1 au point 3, et faire face de nouveau à B.

Continuer ces mouvements jusqu'au point B.

Mêmes mouvements pour la retraite.

12ᵉ DIVISION.

ÉVOLUTION A 4 TEMPS AVEC UN SEUL CHANGEMENT DE GARDE.

Etant en vraie garde la canne ramenée sur l'épaule gauche, développer un double coup de figure vers la droite face B en portant rapidement et en tournant le pied gauche de A sur 2, le droit sur 3 pour frapper un 2ᵉ coup de figure vers le point A, et sans temps d'arrêt renvoyer deux coups de figure sur place d'une épaule à l'autre, le 1ᵉʳ à gauche, le second à droite, et arrêter la canne sur l'épaule droite.

Les 4 coups de figure portés sans interruption en comptant une, deux, trois, quatre, reprendre les coups indiqués vers la

gauche en portant le pied droit de 1 sur 3
et parcourir ainsi la ligne des signes indi-
catifs de A à B, de même pour la retraite
vers le point A.

13ᵉ DIVISION.

ÉVOLUTION A 6 TEMPS AVEC VOLTE-FACE , DOUBLE COUP DE TÊTE EN AVANT, EN AR- RIÈRE, ET DEUX CHANGEMENTS DE GARDE.

Etant en vraie garde exécuter les mêmes
mouvements indiqués dans la division pré-
cédente, mais frapper six coups de figure
au lieu de 4 en comptant un, deux , trois,
quatre, cinq, six, pour marquer les coups.

Ces six coups allongés étant en fausse
garde le pied droit sur 1 et le gauche sur 2
la canne sur l'épaule droite faisant face B,
faire un bond rapide en tournant pour tom-
ber par deux changements de garde le pied
droit sur 3, et le gauche sur 4 face A, et
frapper en faisant le volte-face, un double
coup de tête le premier vers B, étant en

vraie garde, le second vers A étant en fausse garde.

Reprendre alors les premiers mouve-ments, en développant un double coup de figure vers la droite, frappant les six coups, allongeant par les deux changements de garde avec volte-face le double coup de tête, l'un face A et l'autre face B, et continuer ainsi jusqu'au point B. Faire face A et répé-ter les mêmes mouvements pour la retraite.

14ᵉ DIVISION.

ÉVOLUTION A 3 TEMPS SUR LES 4 FACES PAR LA DROITE.

Ici nous avons recours à un autre guide, pour la marche. Ce n'est plus une ligne droite, c'est un carré dont les côtés sont 1, 2, 3, 4 et le milieu O distant d'un intervalle donné de 80 centimètres.

En voici la figure.

1
2 O 4
3

Ce guide indiqué, nous expliquons le mouvement.

Etant en vraie garde le pied gauche sur 1, le droit sur O faisant face 3, la canne ramenée sur l'épaule gauche (voir la planche n° 34 pour la pose) développer un double coup de figure le premier face 3, le second à droite vers 4, sans temps d'arrêt et du même élan de la canne, et porter en même temps le pied gauche en pivotant de côté faisant ainsi face 2, la canne sur l'épaule droite, développer alors un 3e coup de figure à gauche vers 3 et arrêter la canne sur l'épaule gauche.

Ces 3 coups n'ont été frappés qu'avec un seul changement de face de 3 à 2.

Pour le second changement de face, le pied gauche étant sur 3, le droit sur O, reprendre le double coup de figure, le 1er face 2, le second face à droite vers 1 toujours du même élan de la canne, en portant vivement le pied gauche sur 3 faisant face 1 et développer un 3e coup de figure à gauche vers 2 en arrêtant la canne sur l'épaule gauche.

Pour le 3ᵉ changement de face pivoter du pied gauche de 3 à 2 face 4, et reprendre les coups indiqués.

Cette évolution s'exécute vivement sans marquer les repos que semble indiquer la décomposition des mouvements.

15ᵉ DIVISION.

ÉVOLUTION A 3 TEMPS SUR LES 4 FACES PAR LA GAUCHE.

Etant en fausse garde le pied gauche sur O, le droit sur 1, la canne sur l'épaule droite (voir la planche nº 35) frapper 2 coups de figure, le 1ᵉʳ à droite vers 3, le second à gauche vers 4, pour porter ces deux coups, avancer le pied gauche de 1 sur 2, faire face 4 en tournant la tête vers 3, faisant face ainsi presqu'en même temps à 3 et à 4, et sans interruption développer un 3ᵉ coup de figure à gauche faisant face 4.

Reprendre alors sur place le double coup de figure à droite et à gauche en portant rapidement le pied gauche sur 3 faisant face

à 1 et à 2 et frapper ensuite le 3ᵉ coup à gauche face 1.

Etant ainsi face 1, répéter encore les deux coups de figure à droite et à gauche en portant le pied gauche sur 4 et en développant le 3ᵉ coup de figure vers la gauche face 2.

Pour venir face 3, porter le pied gauche de 4 sur 1 en répétant les coups indiqués.

Cette évolution diffère de la précédente quant à la marche, et demande à être beaucoup étudiée.

16ᵉ DIVISION.

ÉVOLUTION A 4 TEMPS EN DOUBLANT DEUX COUPS DE FIGURE SUR LES QUATRE FACES PAR LA DROITE.

Etant en vraie garde le pied gauche sur 1 le droit sur O, doubler deux coups de figure faces 3 et 4, et arrêter la canne sur l'épaule gauche ; pivoter aussitôt très-rapidement sur le pied droit et porter vivement le pied gauche sur 4, en doublant deux coups de figure à gauche faces 2 et 4.

Pour reprendre le mouvement, doubler deux coups de figure à droite, arrêter la canne sur l'épaule droite, puis sans temps d'arrêt, par un brusque mouvement de pivot sur le pied droit, porter le pied gauche de 1 sur 3 en doublant deux coups de figure toujours à droite faces 3 et 1.

17ᵉ DIVISION.

VOLTÉ A 4, 5 ET 6 TEMPS EN LIGNE DROITE.

§ 1ᵉʳ *Volté à 4 temps à droite.*

Etant en vraie garde le pied gauche sur A, le droit sur 1 développer un 1ᵉʳ coup de figure à droite face B, en portant d'un bond le pied gauche sur 3 et par un rapide mouvement de pivot sauter du pied droit de 1 sur 4 pour frapper un 2ᵉ coup de figure à droite face A; puis sans bouger de place par une simple inflexion de corps, un 3ᵉ coup à droite face B et un 4ᵉ à gauche face A.

Reprendre aussitôt les mêmes mouve-

ments pour bondir successivement aux points 5, 6, 7, 8.

§ 2° *Volté à 4 temps à gauche.*

A ces derniers points 7, 8 c'est-à-dire après 3 voltés, étant en fausse garde, la canne arrêtée sur l'épaule droite, faisant face A, doubler un 2e coup de figure à gauche vers A, en passant le pied droit du point 8 sur le 6 et le pied gauche de 7 sur 5, porter aussitôt 2 coups à gauche vers B, un 3e encore à gauche vers A, puis un 4° à droite vers B, la canne arrêtée sur l'épaule droite.

§ 3e *Voltés à 5 et 6 temps à droite.*

Après avoir bondi comme il vient d'être expliqué des points A et 1 sur 3 et 4, en frappant 3 coups de figure à droite, développer immédiatement sans bouger de place 2 coups de figure à gauche, 2 autres à droite, puis 2 autres vers la gauche, en comptant 1, 2, 3, 4, 5, 6, arrêter la canne sur l'épaule gauche, reprendre un 2e mouvement de volté vers la droite par les six

coups de figure ; exécuter enfin un 3e mouvement de volté, mais ne compter alors que 5 coups en arrêtant la canne sur l'épaule droite.

Pour revenir au point de départ A, exécuter, suivant les mêmes règles, les mêmes mouvements, mais vers la gauche.

18e DIVISION.

LES VOLTÉS EN ARRIÈRE.

Etant en vraie garde le pied droit sur A, le gauche sur 1 , mais faisant face A, frapper deux coups de figure à droite en bondissant en arrière du pied gauche au point 2 , faisant toujours face A, pivoter en même temps du pied droit du point 1 au point 3, portant 2 autres coups de figure à droite, faisant alors face B , faire rouler vivement en cercle la canne, et porter par un bond en tournant vers la droite face A, le pied droit sur 5, et le gauche sur 6 en franchissant le point 4 ; doubler encore 4 coups de figure

vers la droite ; au premier coup bondir en arrière du pied gauche au point 9 , au second coup, porter en pivotant le pied droit sur 8 faisant face A , la canne sur l'épaule droite.

Pour revenir au point de départ, sauter en avant tout en tournant sur soi-même des points 9 et 8 aux points 7 et 6 , et en développant deux doubles coups de tête, la canne passant vers la gauche, faisant face B, faire aussitôt demi tour vers A , sans bouger de place , pour frapper un double coup de tête.

Continuer ces mouvements jusqu'au point de départ A , pour arriver faisant face B.

Il faut bien remarquer que chaque fois que l'on a sauté en avant par un double coup de tête , on est parti du pied gauche faisant face A, la canne sur l'épaule droite, et qu'après les deux changements de garde effectués dans le mouvement , on s'est trouvé face B ; c'est pour cette raison que pour frapper face A, on fait un demi tour sur place.

19e DIVISION.

LES MOULINETS EN LIGNE DROITE.

Etant en vraie garde, doubler d'abord un coup de figure en portant le pied gauche sur le point 2, puis sans temps d'arrêt avancer le pied droit sur 3 , tombant en vraie garde et frapper un double coup de tête.

Répéter ces mouvements de double coup de figure et double coup de tête par deux changements de garde jusqu'au point B.

Pour battre en retraite, porter le pied droit en arrière de 9 sur 7 en doublant le coup de figure, et porter le pied gauche de 8 sur 6 en frappant le double coup de tête.

Dans ce mouvement tenir la main droite élevée en arrière pour faire décrire plus vivement à la canne le cercle horizontal qu'elle a à parcourir, la main gauche en arrière sur les reins, la poitrine bien effacée, l'épaule droite faisant face droit devant soi, le corps légèrement incliné vers la gauche pour donner plus d'élan encore au mouvement de rota-

tion de la canne pour le coup de tête. (Voir la planche n° 7.)

20ᵉ DIVISION.

MOULINETS PAR VOLTES-FACE EN ARRIÈRE ET EN AVANT.

Etant en vraie garde, doubler un coup de figure à droite et porter le pied gauche sur 2, faire le moulinet, développer aussitôt un double coup de tête en bondissant du pied droit de 1 sur 3, du même élan, par un tour rapide à gauche le pied gauche pivotant de 2 à 5, ramener la canne sur l'épaule droite et frapper un 2ᵉ coup de tête, tombant en vraie garde face A.

Dans cette position allonger un coup de figure face A, pivoter en portant les pieds de 4 et 5 sur 7 et 9, arrêter la canne sur l'épaule droite et, dans ce mouvement de pivot, frapper un double coup de tête, l'un devant, l'autre derrière.

Après ce double changement de garde et

de face, faire sans temps d'arrêt un demi-
tour vers B, passer la canne sur l'épaule
droite et frapper un double coup de tête
face B ; en frappant ce double coup de tête,
porter le pied droit de 7 sur 9, puis pivoter
en avançant le pied gauche sur B, et allon-
ger un 2ᵉ coup de tête face A.

En passant par tous les mouvements indi-
qués, revenir au point de départ A, en vraie
garde.

21ᵉ DIVISION.

TRIPLE MOULINET ET VOLTES-FACE EN AVANT, A DROITE ET A GAUCHE.

Etant en fausse garde le double coup de
figure envoyé, le pied gauche avancé sur 2,
frapper, en faisant volte-face des points 1 et
2 aux points 3 et 4, un double coup de tête,
le 1ᵉʳ vers B, le second vers A; aussitôt ces
deux coups frappés, sans arrêter le mouve-
ment de rotation de la canne qui doit con-

4

tiner à décrire un cercle horizontal, faire un demi-tour à gauche vers B.

Répéter le mouvement qui vient d'être indiqué une seconde fois, puis à la troisième fois, parvenu alors aux points 9 et B, le pied gauche sur B, le droit sur 9, rester face A, après avoir frappé le double coup de tête, ramener la canne sur l'épaule droite et développer 4 coups de figure en faisant volte-face par la gauche ; au premier coup, porter en bondissant le pied gauche de B sur 7 et le pied droit, en le passant en arrière du gauche, de 9 sur 6, arrêter la canne sur l'épaule droite, tourner la tête vers la gauche en développant quatre coups de figure de ce côté, bondir en même temps par un volte-face à droite des points 7 et 6 aux points 4 et 3 en allongeant un coup de figure à droite pour ramener la canne sur la droite, faire le moulinet, puis la canne étant en mouvement, par ce mouvement frapper un double coup de tête en tournant face B, le pied droit passant du point 3 au

point, 1 et le gauche de 4 à A, en vraie garde.

22ᵉ DIVISION.

ÉVOLUTION PAR SIX COUPS SUR PLACE PAR LES QUATRE FACES.

Pour l'intelligence de cette évolution nous reproduisons le tracé du carré par les points déjà indiqués, comme suit :

$$1$$
$$2 \quad 0 \quad 4$$
$$3$$

Étant en vraie garde le pied gauche sur 1, le droit sur O, développer un premier coup de figure face 3, le faire suivre d'un coup de tête vers la gauche, par un demi-tour à gauche en pivotant sur les deux pieds, la canne passée alors vers la gauche, la main levée, renversée les ongles en l'air, le petit bout de la canne dirigé vers le point 1.

Développer alors sans retard, sans temps

d'arrêt, un double coup de tête, le 1ᵉʳ vers la droite face 1, le 2ᵉ face 3, en tournant rapidement de ce côté, frapper aussitôt et à la suite un coup de figure et ramener la canne sur l'épaule droite.

Par ces mouvements on a battu faces 1 et 3.

Pour battre faces 4 et 2, doubler vers la droite le coup de figure, en pivotant du pied gauche sur 4, la canne ramenée en même temps sur l'épaule droite, développer du même élan un double coup de tête vers 4, en frappant le premier coup vers 2, et par un demi-tour rapide sur place du corps et de la tête vers la gauche, le deuxième vers 4.

Passer, pour ce mouvement, la canne en élevant la main renversée les ongles en l'air, le petit bout de la canne devant soi.

Pour battre les deux autres faces, commencer par doubler un coup de figure vers la droite, pivoter rapidement vers la gauche, en portant un coup de tête, et suivre la

série de mouvements que nous venons d'in-
diquer.

23ᵉ DIVISION.

VOLTÉS SUR LES QUATRE FACES AVEC MOULI- NET ET COUPS DE TÊTE POUR TOMBER EN VRAIE GARDE.

Etant en vraie garde dans la position mar-
quée par le tracé ci-dessus rappelé, pren-
dre un écart du pied droit vers la droite, en
élevant la main vers la gauche, puis déve-
lopper quatre coups de figure à droite , en
portant le pied gauche en avant du pied
droit vers la droite ; continuer le mouve-
ment des quatre coups de figure vers la
droite, faire un demi-tour rapide en bondis-
sant du pied gauche vers la droite, le pied
gauche en avant du droit faisant ainsi face
la canne 4, arrêtée sur l'épaule droite ,
frapper un double coup de tête, le premier
envoyé face 4, et le deuxième face 2, en sau-
tant rapidement de ce côté par un demi-

tour à gauche, le pied gauche se trouvant alors en avant du droit.

De ce point élever aussitôt la main en arrière, exécuter le moulinet et frapper un double coup de tête, tout en pivotant sur le pied gauche, le pied droit envoyé en avant, le premier coup frappé face 4, le deuxième face 2, et tombant en vraie garde, face de ce côté.

Doubler alors deux coups de figure, le premier face 2, le second face 4, par un demi-tour de ce côté, et tombant en vraie garde face 4.

Voici le tracé :

$$\begin{array}{ccc} & 1 & \\ 2 & & 4 \\ & 3 & \end{array}$$

Pour parcourir les quatre points du tracé indiqué, reprendre les mouvements que nous venons de démontrer en suivant l'ordre de leur indication.

24ᵉ DIVISION.

VOLTÉS PAR ÉCART SUR LES QUATRE FACES,
DOUBLE DÉVELOPPEMENT SUR PLACE DU
DOUBLE MOULINET, ET VOLTE-FACE AVEC
DOUBLE COUP DE TÊTE.

Etant en vraie garde, faisant face au
point 3, commencer par développer un
double coup de figure à droite, pour pren-
dre aussitôt un écart vers la droite, en vol-
tant par quatre coups de figure à droite par
les mêmes changements de garde qu'à la
23ᵉ division.

Arrivé au point 2 faisant face au point 4,
par un quatrième coup de figure en pivo-
tant, continuer le mouvement en élevant la
main en arrière et faisant le moulinet, le
pied gauche en avant, bondir vers 4 par un
double coup de tête, le premier face 4, le
second en tournant rapidement vers 2, se
trouvant alors face 2.

De ce point faire volte-face en dévelop-
pant d'abord un coup de figure face 2, puis

en pivotant sur les deux pieds pour regarder vers la gauche, frapper un double coup de tête, le premier vers 2, le second vers 4 ; doubler ensuite un double coup de figure en sautant par deux changements de garde vers la droite, le premier coup porté vers 2 et le second vers 4 ; sans arrêter le mouvement de la canne, élever la main en arrière, l'épaule gauche faisant face à 4, exécuter le moulinet et frapper le double coup de tête, le pied droit porté en avant, pour tomber en vraie garde face 4.

Reprendre ensuite toute la série des coups indiqués pendant le trajet du point 1 au point 4 pour terminer les 4 faces.

25ᵉ DIVISION.

BALANCÉ BRISÉ, DOUBLE DÉVELOPPEMENT SUR PLACE, LE PREMIER EN AVANT PAR QUATRE COUPS DE FIGURE A DROITE, ET LE SECOND PAR DOUBLE COUP DE TÊTE SUR PLACE AVEC DEMI A GAUCHE SUR PLACE SUR LE PIED GAUCHE, SAUT EN AVANT PAR QUATRE COUPS DE FIGURE ET DOUBLE COUP DE TÊTE.

Etant en vraie garde sur la ligne droite

de A. à B, qui est à parcourir, placer la canne dans la position indiquée par la planche nᵒ 32, la main droite sur la poitrine, le petit bout de la canne un peu incliné en arrière vers la gauche, faire un double développement par le mouvement indiqué nᵒˢ 3, 4 et 5 de la première partie, le tout sur place, développer ensuite 4 coups de figure vers la droite, en voltant en avant.

Pour exécuter ce mouvement, détacher le pied gauche du point A et le porter sur 3 en tournant vers la droite, le pied droit passant en arrière du pied gauche et allant se placer sur 4.

En l'exécutant, faire rouler la canne horizontalement pour, au 4ᵉ tour, l'arrêter sur l'épaule droite, faisant ainsi face au point A.

Doubler aussitôt deux coups de tête sur place, le premier face A, le second face B, en tournant rapidement vers la gauche.

Dans ce mouvement, le pied gauche se détache du point 4 pour passer en avant du droit au point 5, en suivant le mouve-

ment du double coup de tête et faisant alors face B.

De ce point étant en vraie garde, sauter en avant en développant 4 coups de figure en tournant vers la droite, la canne ramenée sur l'épaule droite, faire de nouveau alors un bond en avant, le pied droit porté en avant, et envoyer deux coups de figure, le premier vers B, le second en faisant demi-tour face A, tombant ainsi en vraie garde.

Pour revenir au point de départ A, reprendre la série des mouvements indiqués.

26ᵉ DIVISION.

BALANCÉ BRISÉ, VOLTE-FACE SUR PLACE AVEC SAUT EN AVANT PAR UN DOUBLE COUP DE TÊTE, ET BRISÉ DE CÔTÉ EN PIVOTANT SUR PLACE.

Etant en vraie garde, exécuter le balancé brisé et le volte-face sur place; après le double coup de tête, le pied droit se trouvant sur 4, le gauche sur 3, faisant

face à Λ ; au deuxième coup de tête, doubler alors deux coups de figure, le pied droit restant en place, le gauche suivant les mouvements de la canne, le corps s'inclinant à chaque coup soit à gauche soit à droite, le pied suivant le mouvement selon que le coup est porté soit à gauche soit à droite.

Le balancé brisé à droite, la canne ramenée sur l'épaule droite, le pied gauche arrêté sur 3, face B, avancer le pied gauche sur 5 et le droit sur 4, et sauter en avant tout en pivotant par un double coup de tête, des points 4 et 5 aux points 7 et 8 en franchissant le point 6.

Pour exécuter ce mouvement, porter le pied droit sur 7 ; frappant alors le premier coup de tête, et le pied gauche sur 8, en faisant demi-tour et frappant le second coup de tête face A.

De ce point, faire une volte-face par deux changements de garde, pour arriver aux points 9 et B, faisant face A.

Répéter le tout, pour terminer au point A, face B.

27ᵉ DIVISION.

ÉVOLUTION A QUATRE TEMPS, EN PIVOTANT
SUR PLACE POUR FAIRE FACE A DEUX CÔTÉS,
VOLTE-FACE A DROITE, DOUBLE BRISÉ A
DROITE ET A GAUCHE EN PIVOTANT SUR
PLACE ; SAUT EN AVANT ET VOLTE-FACE PAR
LE DOUBLE COUP DE TÊTE.

Étant en vraie garde, développer deux
coups de figure à droite et un troisième
coup à gauche ; au premier coup frappé
face B, porter le pied gauche de A sur 2 et
frapper le second coup vers A en faisant
demi-tour sur place, et marquant un léger
temps d'arrêt de la canne sur l'épaule
droite, frapper le troisième coup à gauche
sans bouger de place.

Reprendre le double brisé à droite en
portant le pied droit sur A, et frappant le
deuxième coup vers B ; puis, sans bouger de
place, développer un troisième coup brisé
vers la gauche, la canne ramenée sur l'é-
paule gauche ; volter ensuite en avant par

quatre coups de figure en passant le pied droit de A sur 3, et, en tournant vers la droite, ramener ce pied de 3 sur 4.

De ce point, exécuter le double brisé en tournant sur les quatre faces par un mouvement de pivot sur le pied droit ; puis porter le pied gauche de 3 sur 5, la canne arrêtée sur l'épaule droite, sauter vers B, frapper un double coup de tête en tournant, le premier coup porté vers B, le second vers A ; exécuter ensuite une double volte-face en tournant rapidement vers la gauche, pour se rendre au point B, face A.

28ᵉ DIVISION.

DOUBLE BALANCÉ BRISÉ EN AVANÇANT, VOLTE-FACE SUR PLACE, DOUBLE BRISÉ A DROITE ET A GAUCHE SUR LES QUATRE FACES, VOLTÉ A DROITE ET A GAUCHE EN LIGNE DROITE.

Étant en vraie garde, la main droite sur la poitrine vers la gauche, le petit bout de

5

la canne en arrière, au premier balancé porter le pied gauche au talon droit au point 1; pour prendre la garde droite, frapper ausitôt le balancé brisé, en portant le pied droit de 1 sur 2, puis, au second balancé, rapprocher encore le pied gauche au talon droit, au point 2, en garde droite (Voir la planche n° 32).

Reprendre un nouveau balancé brisé en portant le pied droit sur 3, frapper un brisé de côté en tournant la tête vers A; porter un double coup de tête, devant et derrière, après le second coup; faire un volté, sur place en pivotant sur le pied gauche, faisant face B.

Doubler alors un coup de figure à droite, en portant le pied gauche de 2 sur 4, et ramener la canne sur l'épaule droite.

Prendre aussitôt les doubles brisés de côté en commençant par la gauche; pivoter sur le pied droit après ces doubles brisés sur les quatre faces, et arrêter le pied gauche sur 5 en regardant vers B.

Porter immédiatement la canne sur l'é-

paule droite, le pied droit sur 6, en dou-
blant un coup de figure vers la droite, pour
faire du même élan un volté à quatre temps
sur la droite par deux changements de
garde, et arriver ainsi au point B faisant
face A.

29e DIVISION.

COUP DE BOUT VOLANT, PARADE A DEUX
MAINS, DOUBLE VOLTÉ PAR LA GAUCHE,
BRISÉS DE CÔTÉ HORIZONTAUX A TROIS
TEMPS SUR LES QUATRE FACES, PASSE EN
AVANT SUR PLACE, DOUBLE COUP DE TÊTE
EN SAUTANT ET VOLTE-FACE SUR PLACE.

Etant en fausse garde doubler un coup
de figure à gauche face B, porter le pied
droit en avant et saisir de la main gauche
le petit bout de la canne dans la pose indi-
quée planche n° 36.

Porter la main droite sur la poitrine et la
gauche en arrière.

De ce point frapper un coup de bout vo-

lant en lâchant la main droite, puis sans lâcher la canne de la main gauche la saisir à la poignée de la main droite, en avançant le pied gauche et prenant parade des deux mains (voir la planche n° 38).

Envoyer alors quatre coups de figure en voltant vers la gauche, développer les brisés horizontaux en trois temps en pivotant sur le pied droit; arrêter le pied gauche vers B et la canne sur l'épaule droite, frapper un double coup de tête en pivotant sur place, exécuter la passe en avant sur les quatre faces pour sauter ensuite par un double coup de tête vers B en terminant, et volte-face sur place pour faire face au point A.

Reprendre la même série de mouvements pour revenir au point de départ A faisant face B.

30 DIVISION.

DOUBLE COUP DE BOUT A DEUX MAINS, PARADE
A DEUX MAINS, DOUBLE COUP DE FIGURE EN
PIVOTANT SUR LE PIED GAUCHE, DOUBLES
BRISÉS DE CÔTÉ EN PIVOTANT SUR LE PIED
DROIT ET EN TOURNANT SUR LES QUATRE
FACES, VOLTE-FACE EN AVANT ET MOULINET
POUR SAUTER DE CÔTÉ PAR UN DOUBLE
COUP DE TÊTE.

Nous croyons devoir reproduire encore
le travail indicatif des quatre faces pour
l'intelligence de ces différents mouvements.

<div style="text-align:center">

1

2 0 4

3

</div>

Etant en fausse garde la canne dans les
deux mains, faisant menace d'un coup de
bout vers la gauche (voir la planche n° 41)

allonger aussitôt le bras gauche qui se trouve appuyé sur la poitrine pour repousser du petit bout de la canne avec les deux mains, puis sans lâcher la canne de la main gauche dans la position du coup de bout volant, l'envoyer en portant le pied gauche en avant et en prenant parade des deux mains faisant face 4.

De cette position tripler le coup de figure vers la gauche en pivotant sur le pied gauche après avoir lâché la canne de la main gauche.

Etant alors face 1 la canne sur l'épaule gauche, le pied gauche en arrière du droit, exécuter une volté vers la droite par deux changements de face en portant le pied gauche en avant du droit et le droit en arrière du gauche, et prendre le mouvement du moulinet faisant ainsi face 4.

Sauter aussitôt du point 1 sur le point 4 par un double coup de tête, et tombant en fausse garde au second coup face 2.

Se replacer aussitôt dans la position primitive, en fausse garde, la main gauche

sur la poitrine, dans la position indiquée plus haut.

Pour passer par tous les points du tracé il faut répéter trois fois la série des mouvements précédents.

POST-FACE.

Nous ne sommes pas seulement professeur d'escrime, nous n'enseignons pas exclusivement le maniement de l'épée, du sabre, de la canne, nous sommes aussi, par une conséquence nécessaire de notre enseignement, professeur d'exercices qui entrent plus essentiellement dans la gymnastique ; ici nous voulons parler de la Boxe française.

Les observations que nous présenterons à son égard sont donc complétement désintéressées, vraiment impartiales ; elles ne seront que l'expression de notre conviction,

de notre expérience, nos deux seuls guides
dans la pratique de notre profession.

La Boxe française, commençons par le
confesser hautement, est un exercice dont
on ne saurait assez faire ressortir les avan-
tages au point de vue gymnastique, au
point de vue salutaire. Il donne, par le
simple jeu des membres, sans le secours de
toutes ces machines qu'on rencontre dans
les écoles de gymnase, l'agilité, la souplesse,
la vigueur.

Après quelques mois de leçons, on est
réellement surpris des forces que l'on a ac-
quises ; les bras, les jambes ont perdu de
leur raideur primitive, ils se sont assou-
plis, les reins de leur côté ont gagné en
solidité comme en élasticité. L'homme qui
sait la Boxe française se transforme, il de-
vient souple, léger, adroit, plus vigoureux.
Il acquiert même une cause exceptionnelle
de force, la confiance en soi-même, par

suite l'assurance, la solidité en face du danger.

Ce sont là des avantages réels dont nous sommes heureux de constater l'acquis ; il faut pourtant constater aussi qu'ils perdent un peu de leur valeur si l'on se trouve en lutte avec un adversaire plus grand, plus fort.

Nous conviendrons, il est vrai, et très-volontiers, que l'adresse, l'agilité, en bien des circonstances, peuvent suppléer à la force, à la grandeur ; mais l'on devra convenir aussi que la longueur des bras, des jambes, la solidité de l'assiette du corps par l'effet de la pesanteur de la masse, présentent de leur côté des avantages matériels qui ne laissent pas que d'avoir une importance, une valeur réelles.

On a beau déployer de l'adresse, de l'agilité, de la vigueur même contre un mur, le mur résistera toujours par son poids seul.

On est donc amené, par la logique des faits, à reconnaître qu'un homme plus petit, moins fort, quelles que soient son agilité, son adresse, et même sa vigueur relative, sera presque toujours tenu en échec par un homme plus grand, plus fort, quoique moins adroit, moins leste.

Cette infériorité peut-elle exister pour l'homme qui est porteur d'une canne et qui sait la manier?

Non, nous le proclamons hautement, de toute la sincérité de notre conviction, de toute la puissance de notre expérience; non, l'homme armé d'une canne ne craint pas un homme plus grand, plus fort que lui, quoique armé également d'une canne. Nous dirons plus, s'il sait bien employer cette arme défensive, il peut tenir tête à trois · et même à quatre adversaires.

Ici, ce n'est plus une question de force, de longueur de membres; c'est purement

et simplement une question de sang-froid, de confiance en soi-même, d'agilité, de souplesse, une question de maniement de la canne.

Par notre théorie, par notre pratique, par notre système d'enseignement en dix leçons, elle est résolue. Nous ne voulons pas entrer dans de plus longs développements, nous nous contenterons de répéter ce que nous avons dit dans notre avant-propos : l'expérience a consacré le fait de notre assertion.

La canne, disons-le pour terminer, cet objet de luxe, de mode, cette arme défensive, si sérieuse, si réelle, nous débarrasse aussi du danger de prendre sur soi des pistolets, de la répulsion de porter un poignard.

Avec un pistolet, en dehors du risque personnel auquel une imprudence et un oubli peuvent exposer, on peut tuer un ad-

versaire qu'on ne voudrait quelquefois que mettre hors d'état de nuire.

Avec un poignard on n'est pas davantage, en bien des circonstances, maître du coup porté, et on éprouve d'ailleurs une répugnance instinctive, légitime, à se servir d'une arme qui emporte avec soi l'idée odieuse d'un guet-apens.

La canne est donc la seule arme qui rentre réellement dans le système de défense personnelle.

Seulement, comme l'épée, comme le sabre, il faut apprendre à la manier.

Le maniement de la canne n'est qu'une dérivation de l'escrime proprement dite.

TABLE DES MATIERES.

―――――

TABLE DES MATIÈRES.

TABLE DES MATIÈRES.

FIN DE LA TABLE DES MATIÈRES.

Le coussinet; l'élève développant un coup de figure, étant en vraie garde.

L'élève développant un coup de figure, garde à gauche, en fausse garde.

L'élève développant un coup de figure vers la droite, étant fendu, la main de quart, le pouce en dessus.

No 5.

L'élève frappant un coup de tête, étant fendu, la main de quart.

No 6.

L'élève en garde droite se préparant au coup de tête.

No 7.

L'élève se préparant au coup de tête en passant la canne vers la droite, les ongles en l'air.

No 7.

L'élève se préparant au coup de tête en passant la canne vers la droite, les ongles en l'air.

No 8.

L'élève faisant le moulinet pour frapper le coup de tête.

Nos 9 et 10.

L'élève parant la tête, garde droite, coup de tête, fendu

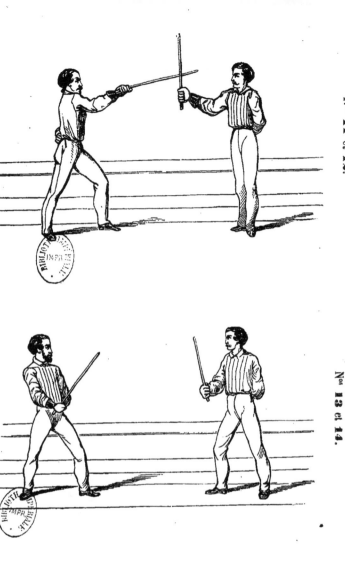

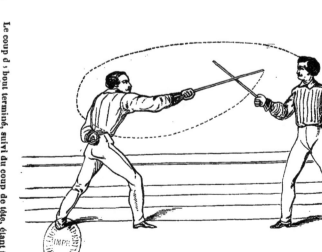

Coup de figure, fausse garde, la main de tierce, parade de figure, à main de quarte parant vers la droite, garde droite.

Nos 11 et 12.

Préparatifs d'un coup de figure étant en fausse garde, la main de quarte, et parade de figure vers la gauche, vraie garde.

Nos 13 et 14.

Le coup d'; bout terminé, suivi du coup de tête, étant fendu en face du professeur, en vraie garde.

Nos 15 et 16.

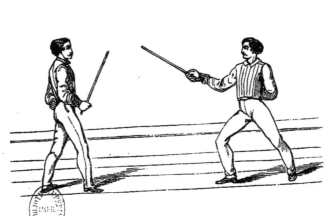

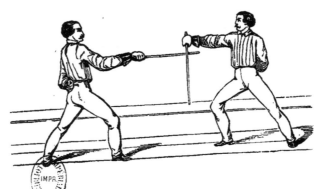

Parade de tête, la main renversée en quarte, étant en vraie garde et le coup de tête étant fendu.

Préparatif du balancé brisé étant en vraie garde, en face du professeur qui prend parade la main basse.

Coup de reins étant fendu, parade de reins vers la droite, étant en vraie garde.

N⁰ˢ **20 et 21.**

Coup de reins étant fendu, parade de reins vers la droite, étant en vraie garde.

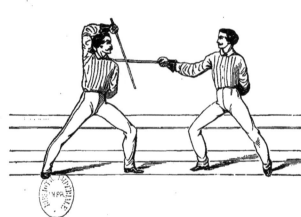

N⁰ˢ **22 et 23.**

Parade des reins en fausse garde et le coup de reins.

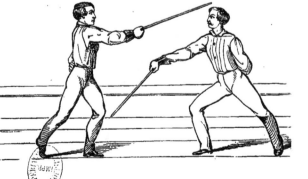

N⁰ˢ **24 et 25.**

Coup de jambe étant fendu, esquive de la jambe droite et le coup de tête, en fausse garde.

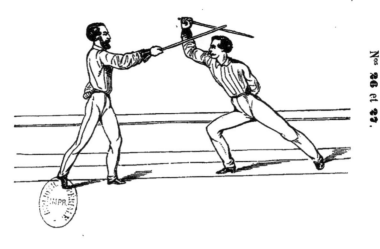

N°s **26 et 27.**

Parade de tête après le coup de jambe, étant fendu,
esquive de la jambe et le coup de tête.

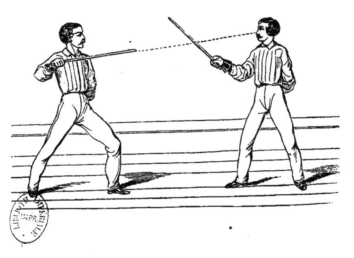

N°s **28 et 29.**

Feinte du coup de bout simple, étant en fausse garde,
parade du coup de bout en vraie garde.

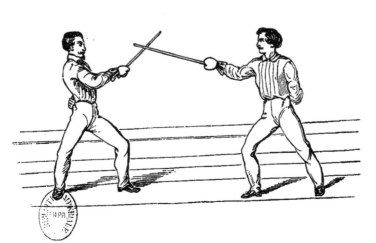

N°s **30 et 31.**

Parade de figure vers la droite, étant en fausse garde et le
coup de figure, la main de tiers en vraie garde.

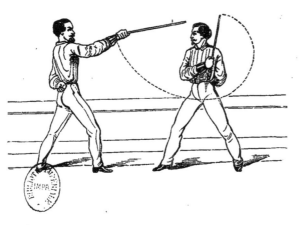

N° 32.

Balancé ou brisement de poignet sur le coup de tête, étant en vraie garde, en face du professeur.

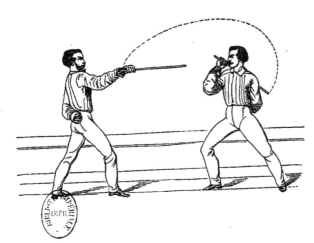

N° 33.

Brisement de poignet après le balancé, étant en vraie garde, en face du professeur.

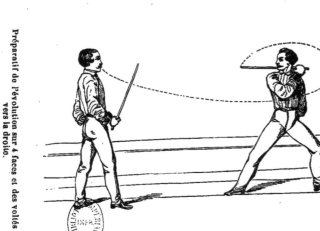

N° 34.

Préparatif de l'évolution sur 4 faces et des volés vers la droite.

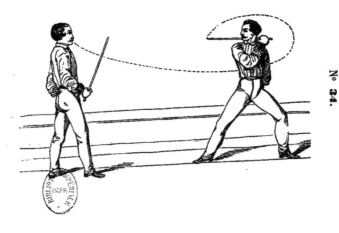

N° 34.

Préparatif de l'évolution sur 4 faces et des vollés vers la droite.

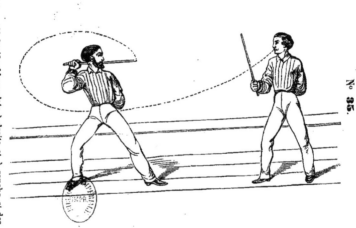

N° 35.

Préparatif des doubles vollés à droite et à gauche et des vollés vers la gauche en face du professeur.

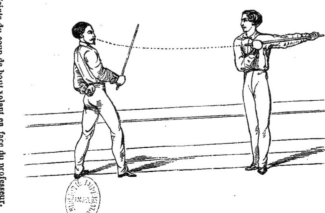

N° 36.

Feinte du coup de bout volant en face du professeur.

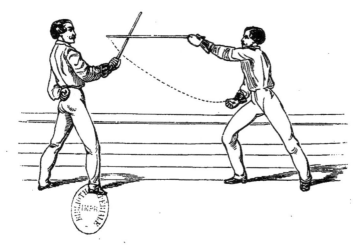

Coup de bout volant en face du professeur.

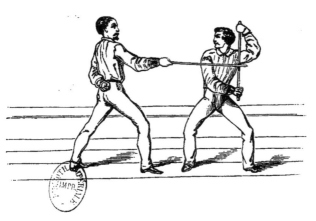

Parade des reins après le coup de bout volant.

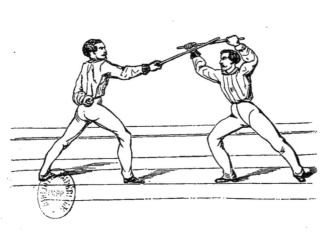

Parade de tête après le coup de bout volant.

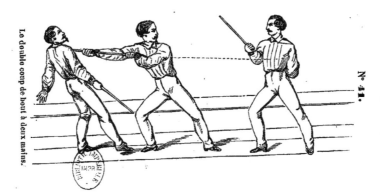

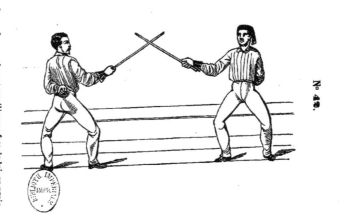

N° 40.

Le coup de tête brisé en arrière après le coup de bout volant sur la parade de tête.

N° 41.

Le double coup de bout à deux mains.

N° 42.

Le professeur plaçant son élève en face de lui, en vraie garde, la main de quart.